LES

VIEUX ARTS

DU

FEU

PAR

CLAUDIUS POPELIN

PARIS

ALPHONSE LEMERRE, ÉDITEUR

47, PASSAGE CHOISEUL, 47

M DCCC LXIX

LES
VIEUX ARTS DU FEU

IMPRIMERIE GÉNÉRALE DE CH. LAHURE
Rue de Fleurus, 9, à Paris

LES VIEUX ARTS
DU
FEU

PAR

CLAUDIUS POPELIN

PARIS
ALPHONSE LEMERRE, ÉDITEUR
47, PASSAGE CHOISEUL, 47

M DCCC LXIX

Cavete canes, cavete malos operarios.

(Paul.)

A CLAUDIUS POPELIN

MAITRE ÉMAILLEUR

Dans le cadre de plomb des fragiles verrières,
Les maîtres d'autrefois ont peint de hauts barons,
Et ployé le genou des bourgeois en prières,
Entre leurs doigts pieux tournant leurs chaperons.

D'autres, sur le vélin jauni des bréviaires,
Enluminaient des saints parmi de beaux fleurons,
Ou laissaient rutiler, en traits souples et prompts,
Les arabesques d'or au ventre des aiguières.

Aujourd'hui, Claudius, leur fils et leur rival,
Faisant renaître en lui ces ouvriers sublimes,
A fixé son génie au solide métal.

C'est pourquoi j'ai voulu, sous l'émail de mes rimes,
Faire autour de son front revivre et verdoyer,
Pour les âges futurs, l'héroïque laurier.

<div style="text-align:right">José-Maria de Heredia.</div>

ÉPÎTRE LIMINAIRE

vril, cher à Vénus, a mis sa neige odorante sur les pommiers des enclos. Aphrodite est sa marraine. Nature nous l'apprend chaque année mieux que Porphyre en ses odes, mieux que Macrobe en ses saturnales, mieux que le bon Plutarque en son Numa.

C'est vraiment dans ce mois que Cypris est belle, qu'elle est vive et qu'elle est joyeuse. Ami, coupons des myrtes aux ides de la déesse. Allons au-devant de son gai compagnon, le doux Printemps vêtu de vert.

Voici venir l'aimable amant de la Vénus marinière; celui qui réchauffe les os, a dit Virgile, celui qu'ont chanté tous les poëtes, et que célèbre ainsi Stroza le père : « Il vient, aussitôt conçoivent et le genre humain, et les animaux de la vaste mer; Cupido, le dieu d'or, s'empare des âmes et des corps. »

La brise attiédie est le frisson des choses à son approche. Les petites bestioles sortent des moindres creux et se juchent sur les me-

nues brindilles pour voir passer le Dieu des mondes rajeunis qui s'avance nimbé des clartés nouvelles.

Fleurissez à sa venue, haies d'épines qui bordez les routes, et sur les rameaux gonflés par la séve, rossignolez, petits oiseaux : le bien-aimé apporte à la terre ses lettres de grâce entérinées au parlement de nature, scellées de vert et de jaune, couleurs de fruition et de joie.

O jeunesse! élance-toi derrière son char et frappe le sol en cadence, marquant le rhythme des chansons. Mais nous, assis au bord du chemin, nous regarderons passer le beau cortége, non sans rancœur de ne pouvoir le suivre d'un pied léger.

Tu les connais, mon Théophile, ces tristesses un peu douces qu'apporte la saison nouvelle. Voilà que les filles des bourgeois des maîtresses villes vont s'ébattre et folâtrer aux champs, dans quelque verger plaisant et délicieux à merveille. Certes, ce beau pays de France est, entre tous, celui où volontiers les jeunes filles aiment la compagnie des joyeux garçons. Les papillons abondent dès que les mauves sont en fleurs. Mais, pour nous, c'est l'annonce du solstice, les feuilles se tournent et sont l'enseigne du signe accompli. Clos et retirés dans nos rêveries, stimulés des aiguillons d'amour et sollicités de sa houssine, cela nous rend comblés de mélancolie au point de ne pouvoir supprimer nos soupirs. Hélas! au sein des joies de Nature, le cœur de l'homme fait est enseveli au milieu d'une infinité de peines.

La séve qui monte en nous est celle qui blanchit nos tempes et nous rend la barbe fleurie. Gardons-nous de la folie de l'Estre que cause le ver coquin dans le cerveau des poëtes, et n'allons pas aux mûres sans crochet, nous en serions bien rechassés. Voici de belles dames, jeunes et en bon point. On ne les peut voir sans désirer et pourchasser leurs grâces. A peine les pourrons-nous saluer doucement. Quant à faire avec elles un grand prologue d'amoureux assaut, il n'y faut songer non plus qu'à prier à danser des pères capucins. Encore qu'elles te parussent l'œil au vent, elles deviendraient aussitôt très-ébahies et te feraient courir de rudes aventures. Ote-toi ce désir de plaire. Les complexions des dames sont

telles qu'il leur faut la joie et les vains propos. Le vieil Hésiode fut sage d'appeler Vénus *philoméidès*, c'est-à-dire qui aime les ris. Pour tels qui n'ont ni l'usage des choses ni l'ornement des sciences, un petit baron fat et quelque marquis éventé, tu te verras refusé tout à plat à la danse, pleinement et devant l'assemblée. C'est que ce sont de jolis danseurs et des mignons qui ne rêvent point.

Comites dominique barones
Utuntur dansis, et choreare sciunt.

Les comtes et nos seigneurs les barons dansent volontiers et connaissent l'art des ballets; comme dit dans son *consilium pro dansatoribus*, Antonius Arena le macaronique.

Pour ces experts en révérences, madame fera de l'endormie. A eux de lui envoyer le tambourin et les bas ménétriers pour la réveiller dans son lit. Quant à nous, il nous sera loisible de réciter nos devises à quelque vieille serpente qui la garde et de prêter l'oreille aux confabulations des antiques matrones. Dont, toutefois, il ne faut pas porter au cœur un trop grand fardeau d'ennui, ni songer, ni muser, ni sécher sur pied, comme la belle herbe verte au four.

Platon aima Archœnassa malgré ses rides : aimons de même notre vieille et fidèle maîtresse la bonne doctrine, et ne portons parole à d'autres dames au préjudice de la nôtre. C'est contre elle que je me suis serré, lors de cette sollicitation au dehors que nous suscite le renouveau. Elle m'a conduit, la bonne amie, dans les sentiers écartés du savoir, et sous les lauriers embaumés de l'étude. Là, dans les bois sacrés, hantés des Muses, j'ai trouvé motif à dépenser ma verve, et j'ai composé ce petit écrit. Je te le dédie et souhaite que tu y trouves ton passe-temps. Si je t'amuse, j'aurai bien employé l'avril. Je sais que tu aimes ces *vieux arts du feu* chers à nos pères. Accueille avec ta bonne grâce et ton indulgence de grand esprit l'opuscule de ton ami, qui ne sait mieux, mon Théophile, t'exprimer son attachement qu'en inscrivant ton nom

glorieux au-dessus du sien, tel l'écu du seigneur par-dessus celui du vassal, et crois-moi, dans une continuité perdurable, à jamais ton admirateur et ton ami.

<p style="text-align:right">Claudius POPELIN.</p>

30 avril 1869.

LES
VIEUX ARTS DU FEU

I

A coup sûr, ce ne devait pas être un petit éblouissement que celui dont étaient saisis les convives d'un roi de France, au seizième siècle, lorsque, pénétrant dans la salle du festin, ils apercevaient la magnificence du local et le bel ordre de la table.

Je laisse de côté le riche mobilier. Je ne parle que pour mémoire des tapisseries splendides dont la pièce était accoutrée, et qui déroulaient en couleurs vives subtilement rehaussées de fils d'or, les faits et gestes des barons païens, les amours des semi-dieux et des héros de la fable, les prouesses d'un

Hector, les vaillantises d'un Achille, d'un Samson, d'un Alcide, ou des preux de la Table ronde, et autres mirifiques histoires tant profanes que sacrées. Tout cela composé et figuré au naturel en la ville de Lille, dans les Flandres, d'après les cartons des plus excellents peintres de la chrétienté.

Comment passer sous silence la haute cheminée qui se dressait en face des longues fenêtres toutes ruisselantes de riches et plaisantes verrières d'Agrand-le-Prince ou de quelque autre maître de Beauvais? Quand le soleil, au coup de midi, scintillait du dehors et se jouait au travers des émaux multicolores d'écussons à grands tenants, timbres altiers, fiers cimiers, nobles devises, cris de guerre des chevaliers portant enseignes, rondaches et gerfauts, il répercutait le spectre de ses éblouissants ébats en gerbe colorée sur la grande hotte élancée où se tordait, dans un ciel tout fleurdelisé, quelque fantastique salamandre.

Belle, luisante, de bonne pierre dure finement travaillée à précieux reliefs et curieux fouillis, c'était comme une maison dans la chambre. On s'y pouvait tenir à l'aise. Ses grands landiers de cuivre ou de fer forgé étincelaient des mille rubis du foyer. Il faisait bon voir la grande splendeur de feu qui flambait dans l'âtre en hiver. Ce n'était pas de bûches dorées, comme chez ce fat et voluptueux Héliogabale, ni de bois de sapin dont s'entretenait à Delphes le feu sacré, mais de bon bêtre et bon fouteau. Car le feu, de l'avis des sages, est la meilleure sauce qui se puisse offrir en un banquet, et j'approuve cette sentence qu'on voit en Plutarque, à savoir que feu qui dure est signe d'une respectable maison.

Mais l'autel et le lieu d'honneur des magnificences, c'était assurément le dressoir. Nous le représentons-nous tout chargé de vaisselle d'or et d'argent façonnée par le ciseau, le marteau, l'onglette, l'avivoir, le brunissoir et le burin des orfévres de Paris, d'Amiens, de Lyon, de Florence surtout, et de Rome? C'étaient des cornes d'abondance servant de drageoirs, des aiguières, des bassins, des pintes, des hanaps, des coupes, des plats d'apparat. C'étaient des chandeliers de bronze ou d'argent délicatement ouvragés à l'antique, à demi-taille et à taille ronde, tous pleins de triomphes, amours

dansants et divinités olympiques, avec dictons à la louange de la vertu et des honnêtes demoiselles. C'étaient aussi, comme pour faire ressortir ces métaux nobles par le contraste de leurs opposites, quelques buires et bassins de cuivre ou d'étain, mais si merveilleusement ouvrés, avec des détails si finis et d'une si riche invention, que le bel œuvre en cachait la roturière substance, ou plutôt la transmuait plus sûrement qu'aucune alchimie et sorcellerie, en une riche et recherchée matière. C'est ainsi que la gentillesse de l'esprit, la dignité des habitudes, la grâce des manières, la culture de l'intelligence, la pratique des nobles vertus compensent des visages mal faits et des corps chétivement construits, les revêtant d'une telle splendeur que, témoin le sage Socrate, pour me contenter d'un exemple, ils éclipsent l'éclat d'un Alcibiade ou d'un Cratinus, les plus beaux des Grecs, suivant les auteurs.

C'est sur le dressoir que reluisaient principalement ces admirables émaux limousins qui, ruisselants d'une couleur liquide et figée dans l'inaltérable éclat des paillons, déroulaient sous leur transparence les amours d'Aphrodite, les travaux d'Hercule et les ébats des Néréides. Là, brillaient aussi ces rares et excellents objets en terre émaillée : armes, coupes, tasses, plats, ongresques, fioles, bidons, tranchoirs en faïence d'Italie; de cette belle et renommée majolique faite à Gubbio et à Pesaro dans les États de Jean Sforza et, plus tard, de Frédéric de Montefeltro de la Rovere, le plus sage des hommes; à Florence, grâce à l'invention de maître Luca della Robbia; à Faenza dans la Romagne et notamment à Ferrare dans le duché d'Alphonse d'Este et de Lucrèce Borgia. Et puis, à côté, étincelait cette majolique plus belle encore, que l'on vit préférée chez les grands à l'or et à l'argent et qui se fabriquait à Castel-Durante sous la protection spéciale de Guid'Ubaldo II, duc d'Urbin.

Vous imaginez-vous, descendant en ordre de bataille du dressoir, toute cette armée de choses précieuses à faire perdre la tête au petit dieu romain Arculus qui présidait aux armoires, venir se placer à son rang de combat sur la table? Mais apercevez-vous sur les nappes et naperons plissés de curieuse façon en manière de menus bouillons, rides mignonnes et petites ondes, à travers toute

cette faïence décorée de plaisantes histoires, de délicates arabesques, de grotesques fantastiques et d'une si précieuse couverte qu'on dirait la glaçure du ciel et les changeants reflets de l'Adriatique, apercevez-vous dis-je, la surprenante verrerie de Venise? Exquise, légère autant que plumes, nette comme fleurs, et qu'à faire tournoyer entre le pouce et l'index à la lumière du jour aussi bien qu'à celle des flambeaux, on croirait, tant elle est fine et diaphane, tissue de la substance de l'air et du souffle même des lutins!

Malgré moi, je veux demeurer et voir entrer la cour. C'est quelque prince éloquent et bizarre suivi de ses mignons frisés et favorisés; tous désespérément braves en leurs collets de senteurs godronnés, leurs riches habits de velours déchiquetés en mille et mille lopins, leurs manteaux, pourpoints et chausses chamarrés de passements d'or fin. Sans doute, ce sont de très-efféminés baladins, mais, le cas échéant, de vaillants pédescaux et déterminés gendarmes. Il me plaît de m'attarder à les regarder mener les dames étoffées de fine écarlate, de satin pers, tanné, cramoisi, à cannetilles, passements et broderies, avec mille façons de carcans, bracelets, bagues, miroirs, pendants d'oreilles, chaînes grosses et menues, les blonds cheveux tressés, frisés, crêpés, mignotés à merveille et tout constellés d'escarboucles. Or, ce beau cortége va devisant d'amourettes au son des violons de la chambre et du doux accord des flûtes.

Vous redire tels propos, ce n'est pas là ma besogne. Mais, pour le bien de mon discours, j'appellerai votre attention sur un beau paon sis sur la table au milieu d'un dormant de verdure. Ses plumes, arrangées avec art, le font paraître vivant et comme paradant au milieu des convives. Considérez ce capitan rodomont, le chef superbement coiffé d'une riche aigrette ainsi qu'un couronel à la montre du roi. Voyez-le se rengorgeant dans son fourreau tout constellé de saphirs, dresser sa tête mignonne au bout de son long col élégant et mince du haut, large et comme tout gonflé d'orgueil par le bas. L'émeraude ruisselle sur son dos en vagues bouillonnantes, ainsi qu'une mer azurée sur des écueils de turquoise. Ses ailes tachetées mieux qu'un porphyre antique, semblent s'écarter

doucement pour éventer sa gloire. La queue du galant se déploie dans l'opulence de sa roue étoilée, et fait à cet outrecuidant un vaste dais de velours tout encastillé de pierreries, tout diamanté des astres du ciel, tout annelé de torrents d'or écumant, tout brodé des fleurs du printemps, tout enfilé de perles orientales, tout surémaillé d'un verdoyant azur et d'un vert azuré.

Certes, c'est un bel oiseau, et des plus braves couleurs que puisse la nature, en se jouant, fondre aux creusets de son alchimie. Eh bien! la main de l'homme en a pu faire autant, par un art admirable rendu éternel avec l'aide du feu.

II

Magique élément, le feu est le grand opérateur. Oui, c'est au feu que la verrerie, l'émail proprement dit et la majolique, arts précieux qui n'en sont à vrai dire qu'un seul, doivent d'enfermer, en une substance perdurable, les formes les plus exquises revêtues des colorations les plus vives et les plus harmonieuses, et que l'émail proprement dit, surtout, doit de pouvoir offrir au génie humain de fixer sa pensée dans des expressions graphiques par des moyens aussi ingénieux que leurs résultats sont éclatants et solides.

Le premier artisan de ces merveilles, c'est le feu, que les anciens croyaient la substance même de la lumière émanée du soleil et répandue dans l'air par la propulsion de l'astre. Lorsque, suivant les mythes cosmogoniques de la Phénicie, les trois enfants du premier couple humain firent jaillir le feu du frottement des bois, ils procurèrent à leurs descendants immédiats de découvrir les arts simples. Cette première conquête de l'homme sur la matière devait la lui asservir entièrement. La tradition s'en est conservée dans

toute civilisation antique et l'élément libérateur est partout divinisé. Phta, dieu du feu, premier roi légendaire de l'Égypte, préside à cette longue période pendant laquelle les Égyptiens ne tenaient pas compte du temps. Agni, dieu du feu chez les Indous, leur inspirateur de l'époque védique, est l'intermédiaire entre le ciel et la terre. Chez les Iraniens, le feu est l'émanation la plus pure du créateur. Il brûle constamment dans les prytanées de l'Hellade; à Rome, sur l'autel de Vesta.

Nos alchimistes l'ont analysé, divisé, dénommé de cent façons. Je vous ferai grâce des trois sortes de feu de Raymond Lulle, le naturel, le non naturel et le contre-naturel, ainsi que du quatrième de George Ripleus, l'élémentaire. Je ne vous dirai rien du feu philosophique d'Artéphius, ni du parallèle qu'établit entre celui-là et le feu vulgaire, dans son traité *de Arbore solari*, Christophe le Parisien. Et surtout, pour ne pas vous affoler avec le jargon des Hermétiques, rien du feu *Popansis*, rien du feu *Epsesis*, rien du feu *Optesis*, les trois analogues des trois règnes de la nature. Cela nous est absolument inutile pour faire le verre, principe de l'émail et de la majolique.

Trois centres fameux ont vu fleurir d'une façon tout exceptionnelle ces trois manifestations d'un même art pyrotechnique, la verrerie : c'est Venise, Limoges et le duché d'Urbin. En nous transportant dans chacun de ces milieux, nous pourrons voir de près et admirer ces rares produits ; mais, pour suivre une marche logique dans notre petite étude, commençons par ceux de la verrerie dont procèdent les autres.

III

'art de la verrerie est vieux comme le monde, si l'on en croit la Vulgate, la version des Septante et saint Jérôme. Au livre de Job, on compare la vertu à l'or et au verre. Cependant, la version arabique dit hyacinthe, la chaldaïque traduit par cristal et le tayoum dit un miroir. Dans la belle version latine de Sanctès Pagninus, qu'il mit vingt-cinq ans à faire, et que les Junte imprimèrent en 1528, le mot hébreu est traduit par *une pierre plus précieuse que l'or*. Il y aurait lieu de s'étonner qu'une pierre d'une telle valeur qu'elle ornait le rational d'Aaron ne fût simplement que du verre. Mais, si l'ancien Testament fait mention plusieurs fois de cette substance, Alexandre Aphrodisée est le premier des Grecs qui en parle. Lucien cite les vases de verre; Plutarque, si j'ai bonne mémoire, nous apprend que le bois de tamarisque est le plus apte à cette fabrication. Homère n'en dit mot; car on ne saurait croire qu'il l'ait entendu dépeindre sous le nom d'*electron*. Selon Flavius Vopiscus, cité par Marcellus Donatus, les Égyptiens connaissaient et pratiquaient l'art de la verrerie depuis Mercure Trismégiste. Pourtant, des poëtes latins, Lucrèce est le premier qui ait fait mention du verre. Pline cite la ville de Sidon comme l'endroit qui a été le plus anciennement fameux par ses verreries. On veut que cette industrie ne se soit établie à Rome que sous Tibère. Mais, si elle y eût été si nouvelle, Dion Cassius ne nous eût pas débité la fable d'un pauvre homme que ce prince fit mettre à mort pour avoir trouvé le secret de rendre le verre malléable à froid comme le plomb. La même absurdité est répétée à l'égard du cardinal de

Richelieu, si ce n'est que le malencontreux inventeur, au lieu d'être mis à mort, subit une prison perpétuelle.

Qu'était-ce que l'étonnante sphère de verre dont nous parle Claudien dans une épigramme et qui fut construite par Archimède? Que devons-nous croire de ce Sapor, roi de Perse, qui fit, dit-on, édifier de verre une machine si grande et de telle complexion que, se plaçant au centre, comme en la sphérule de la terre, il voyait et contemplait les astres et les étoiles aller, venir, se lever, se coucher au-dessus de sa tête et sous ses pieds, pensant être là dedans ainsi qu'un Dieu dans l'univers? Or, que sont devenus les ouvriers de telles œuvres, et quel vent d'oubli les a balayés dans le néant?

La France, sous la première race de nos rois, jouissait, dans l'industrie du verre, d'une célébrité renommée. Saint Benoît Bishop, évêque d'Angleterre, vint chez nous recruter des ouvriers pour clore en vitres son église, son réfectoire et son cloître. Déjà, du temps de Radegonde, femme de Clotaire I⁰ʳ, le verre, ainsi que nous l'apprend Fortunat, servait à façonner des plats de toutes sortes pour y mettre la volaille. On faisait, alors, de nombreux calices de cette substance, que le concile de Tibur proscrivit à cause de leur fragilité. Cependant, l'empereur Henri fit présent, deux siècles après, à Richard évêque de Verdun, de deux calices, dont un d'onyx et l'autre de verre, ce qui prouve que l'usage en fut continué longtemps après le concile et malgré sa défense.

L'industrie du verre était répandue par toute la France, et la fabrication des objets en verre était considérable. Humbert dauphin de Viennois accorda, en 1338, une partie de la forêt de Chambarant à un sieur Guionnet pour y établir une verrerie. Nos princes n'ont pas laissé que d'encourager cette profession; non pas en établissant que tout verrier fût gentilhomme, mais bien que tout gentilhomme pût, sans déroger, exercer cette industrie. C'était affaire du badaud peuple, de croire que cet état conférait la noblesse. Cela, peut-être, vient-il de ce que l'empereur Théodose honorait tellement ce bel art, qu'il exempta ceux qui le professaient de la plupart des charges de la république, pour les exciter toujours à de plus merveilleuses inventions; ainsi qu'il

apport au second livre du code Théodosien : *de Privilegiis artificum*. Le roi Philippe le Bel, comte de Champagne, autorisa quelques gentilshommes à prendre l'état de verrier sans déroger. Ce privilége s'étendit bientôt à toute la France. Ce fut la source de la commune erreur; mais quand les verriers étaient roturiers, ils payaient fort bien la taille, le taillon et la crue, libre à eux de se croire après de la moelle et substance dont furent pétris les pairs de Charlemagne.

Le dédain des grands pour cet art national, dédain causé par le bon marché de ses produits, a fini par le faire tomber dans une décadence qu'ont précipitée les verreries de Murano, fort habilement protégées par le sage sénat de Venise.

Cette vieille république souveraine, la seule qui pût se vanter de l'être réellement entre toutes les principautés de l'Italie, comme ne tenant ses États que de Dieu et de son épée, dut au grand luxe développé par les immenses richesses d'une ville qui, chose rare alors, ne fut jamais violée, un goût des plus développés pour les arts. On sait que c'était une opinion courante en Italie, au seizième siècle, que les Milanais aimaient la jurisprudence, ceux de Padoue la sophistique, les Florentins la philosophie naturelle, les Siennois la dialectique, les Lucquois les saintes lettres, les Padouans la médecine, les Véronnais les lettres humaines, les Vicentins la philosophie morale, les Mantouans le langage hébraïque, les Napolitains l'étude de l'idiome toscan, les Calabrais la langue grecque, les Bolognais les mathématiques, les Pérusins le droit canon, les Romains le repos; mais les Vénitiens aimaient la musique. Un grand goût de somptuosité les caractérisait. C'est là que les belles femmes disaient volontiers :

Grande e grossa mi faccia Iddio,
Che bianca e rossa mi farò io.

« Pourvu que Dieu me fasse grande et grasse, je me ferai, moi, blanche et rose. » Aussi, avaient-elles la lessive qui rend les cheveux du plus beau blond possible, et le blanc et le rouge qui peuvent déguiser un visage, « afin de piper le monde. » Les belles courtisanes y foisonnaient. Elles étaient sous la protection de l'État. On

allait chez elles à toute heure du jour, et quand des étrangers demandaient leur demeure, le peuple même les y conduisait « fort honnestement. » La noblesse vénitienne, plus intelligente et plus civilisée qu'aucune autre, ne dédaignait pas d'exercer la marchandise; et si, en Italie, les Florentins étaient fins, les Lucquois fidèles, les Génois endurants et laborieux, et les Milanais ouverts, les Vénitiens étaient magnifiques.

Tandis qu'à Rome, les voyageurs admiraient les chapelles des Papes, les fêtes solennelles et les enfilades de carrosses, à Naples les abords et promenoirs des cavaliers et des dames, à Venise ils admiraient le blanchiment des cires, le raffinement des sucres, la polissure des miroirs et la facture des verres de Murano.

Murano est une des plus grandes îles du Vénitien. Sise au milieu des lagunes, à deux milles de Venise la riche, elle forme une petite ville épiscopale qui possédait quinze églises, et qui fut fondée, comme celles des autres îles du Dogato: la Giudecca, Spina lunga, la Chiozza, Mazorbo, Burano, Torcello et les deux Lazarets, par les habitants d'Altino et de Concordia qui s'y retirèrent pour échapper aux barbares du nord. Sous le doge Lorenzo Tiepolo, en 1268, les manufactures du Rialto étaient célèbres, et l'on a encore quelques coupes précieuses qui datent de là. Mais c'est à Murano que se réfugia toute l'industrie importante de la verrerie, lorsque, cent ans plus tard, on fit déguerpir du centre de Venise toutes les fabriques de verre, hormi celles des menus objets ou *verixelli* que Murano accapara bientôt également. Le monde entier s'en fournissait. Il faut qu'on sache que le verre de Venise avait cette réputation de se briser quand on y mettait du poison. Les rois trouvaient bon d'y boire. Mille gracieux objets de verroterie abondaient dans la rue des Apôtres où demeurait maestro Giovanni. Il y en avait de décorés par le pinceau de maestro Mano, le fameux peintre sur verre; il y en avait aussi d'autres vieux maîtres, d'Angelo Beroviero par exemple, l'écolier de Paolo Godi l'habile chimiste. On en pouvait trouver aussi du gendre d'Angelo, le rusé boiteux Giorgio il Ballerino, qui, pour épouser la belle Marietta, la fille de son maître, déroba son livre des secrets, le menaçant de le publier s'il n'obtenait la demoiselle. On

pouvait dire de lui ce qu'on disait de son beau-frère Marino Beroviero : *cui patuit vitres quidquid in arte latebat*. Ce dernier mérita par son industrie d'être mis à la tête de la corporation des fioliers et proclamé roi de Murano. Dans sa boutique, à l'enseigne de l'Ange, qu'occupait avant lui son père le vieil Angelo, que de chefs-d'œuvre ne trouvait-on pas, presque tous de ce cristal inventé par ceux de leur famille vers l'année 1463.

C'est une coupe de ce grand artiste que le sénat offrit à Frédéric III. Le prince allemand brisa de gaieté de cœur ce présent délicat dont il voulut démontrer ainsi la fragilité. Il trouvait l'or plus solide et on le satisfit. Était-ce cependant un barbare ? Non sans doute. L'empereur judicieux et instruit qui faisait si grand cas du savant Alphonse d'Aragon, qu'il le mettait bien au-dessus des Césars, le clément et le magnanime qui pardonna toujours à ses plus cruels ennemis, le philosophe qui ne buvait jamais de vin en haine de l'ivrognerie, l'ami qui refusait d'ouvrir les lettres que Gaspard de Schlick envoyait en Hongrie, dans la crainte de convaincre de trahison celui qu'il croyait son fidèle, le pacifique et le juste qui haïssait la guerre, le modeste qui méprisait les glorieux et les superbes, ne saurait avoir été un barbare, mais il était évidemment peu connaisseur en fait d'art. Il ignorait que le génie humain donne seul du prix à la matière. Or, un vase de Beroviero valait autant et plus que l'émeraude qui servait de bésicle à Néron, que les escarboucles, rubis balais et saphirs dans lesquels ce malheureux homme Héliogabale enfermait ses venins. La sage république de Venise connaissait la haute valeur de ces nobles produits qu'elle avait mis sous la très-vigilante inspection du conseil des Dix. Art vraiment exquis, manifesté de mille manières curieuses dans une substance artificielle, fusible, tenace et cohérente que le feu ne consume pas, admirablement ductile, extensible, résistante, insoluble dans l'eau-forte ou l'eau régale, capable de prendre le poli, apte mieux que quoi que ce soit à recevoir les colorations métalliques et à les conserver inaltérées, flexible par la fusion plus que toute chose, et gardant les formes variées au refroidissement. Ne dirait-on pas vraiment l'eau elle-même solidifiée et habillée de mille couleurs ondoyantes ?

comme le remarque le poëtique et éloquent René François quand il dit : « Qui est allé chercher dans le sein du sable et du gravier cette liqueur si esclattante et ce beau thrésor de glace qui fait que dans l'eau gelée on boit le vin qui rit se voyant enfermé dans le sein miraculeux de son ennemie mortelle, l'eau façonnée en coupes et en cent mille figures? »

Pour moi, je m'ébahis fort, quand je considère le grand cas que font les hommes des pierres précieuses, qu'ils les mettent bien loin au-dessus de l'or, de voir qu'ils ne prisent davantage leur parfaite imitation, et vraiment il serait bien avisé celui qui, n'ayant jamais vu qu'émeraude ou topaze et jamais du verre, ne croirait de prime abord, buvant en de certaines coupes, le faire en des topazes ou des émeraudes. De même qu'une belle peinture réjouit plus la vue que le naturel, il me semble que le verre devrait être plus prisé, à cause de l'artifice merveilleux par lequel l'homme l'a élaboré, que toutes ces pierreries produites fortuitement par la souterraine alchimie.

Sous la sage protection de l'autorité, l'art de la verrerie qui est une des gloires nationales de Venise, s'étendit et se perfectionna longtemps dans les vingt-quatre fabriques de Murano. On vit avec stupéfaction cette surprenante galère de verre, longue d'une brasse, avec tous ses mâts et mâtereaux, bords et sabords, haubans à porter les mâts fermes en nef, hunes, têtes de maures, turpots affûtés et acclampés à la varengue, estraves et estambors; équibiens, par où passent les amarres des ancres, gouvernail, virevauts et cabestans, château, tillac, écoutilles, câbles, bancs et coursie entre les bancs des forçats par où va l'argousin son nerf de bœuf en main. Ce chef-d'œuvre de Francesco Balladino semblait vouloir cingler en haute mer, par le grand flot de Mars.

On connaît ces belles patenostres à rosettes et *oldani* dont les Vénitiennes entouraient leur cou de madone, à plusieurs rangs jusque sur la gorge; ainsi que ces jolies perles imitées que, de Palerme à Turin, les femmes de moyenne condition faisaient cymbaler et grillotter à leurs oreilles, et qu'Andrea Viadore parvint à fabriquer à la lampe d'émailleur en 1528 seulement. Que dire aussi de

cet utile progrès atteint par Andréa et Domenico del Gallo, qui, l'an 1507, obtinrent un privilège de vingt ans pour l'invention des miroirs de verre où les dames, et même aussi les muguets de la cour, purent regarder leur minois sans être exposés à voir les rayures ou la rouille du métal balafrer et tacher leur image? Quelques-uns, teints en rose, savaient mentir complaisamment aux yeux charmés. Certes, la noble industrie du verre était, sans contredit, un des plus beaux fleurons que portait en sa couronne la sérénissime Venise. Elle l'aimait « comme la prunelle de ses yeux. » Son terrible conseil des Dix veillait sur la garde des matières premières et des recettes chimiques. Malheur à l'imprudent qui eût cédé aux séductions de l'étranger. On s'en fût pris d'abord à la liberté des siens, et lui-même, découvert dans sa retraite, fût tombé sous le poignard d'un bravo.

Aussi ne put-on ravir de longtemps aux Vénitiens leur précieuse industrie. On ne put fabriquer comme les Muranéziens ces gobelets, ces vasques, ces fioles, ces matras, ces plats, ces vitres, ces vases, ces candélabres, ces oiseaux, ces navires, tous ces merveilleux objets et ces mille galanteries qu'on apportait de Murano à Venise, vers les fêtes de l'Ascension. Il aurait fallu, comme eux, savoir construire ces fourneaux aux nombreuses *boccarelle;* savoir en activer et en modérer le feu, mieux qu'un habile chevaucheur ne fait d'un coursier par lui bien assoupli. Il eût fallu savoir manier dextrement, comme leurs verriers, le *pontello*, les *canne* et les *spici*. Il eût fallu arriver à trancher le verre aussi lestement qu'eux, et d'une main aussi assurée, avec les *tagliante;* le rétrécir où l'élargir à volonté avec la *borsella* simple; le façonner en mille arabesques, et le transformer en mille ornements fleuris avec la *borsella da fiori;* le tourner en corde subtile et le tordre en câble mignon, avec la *borsella puntata*.

Bien plus, il eût fallu peut-être employer les cailloux du Tessin, que les verriers de Murano préféraient même au tarse si abondant au pied du mont Verrucola près de Pise, à Massa di Carrara, à Serravera et dans l'Arno près de Florence. En vain savait-on extraire le sel de l'herbe Kali que les Arabes appelaient Al-Kali, que les Français nommaient salsol ou soude, et au besoin l'extraire de la fou-

gère, en ayant soin de la couper au mois de mai lors du croissant de la lune, il eût fallu savoir de ces cendres composer une aussi bonne *Rochetta* pour en obtenir après une aussi bonne fritte, suivant les procédés de ces excellents ouvriers.

Loin de les supplanter, ou, tout au plus, de les égaler, on ne savait, comme eux, enlever au cristal sa teinte verdâtre avec le manganèse du Piémont, qu'ils employaient de préférence à tout autre dont en tout lieu regorge l'Italie. En effet, d'après la théorie d'alors, ce manganèse, ou mieux cette magnésie, comme ils disaient d'après Albert le Grand, ne pouvant souffrir le feu, s'exhale et emporte toutes les impuretés du verre, de même que la lessive emporte celles du linge, de même aussi que l'origan ou menthe sauvage, qui est, comme on sait, le remède des cigognes, a la vertu de nettoyer le vin.

Mieux que personne, ils savaient employer le Ferret d'Espagne ou *aes ustum*, soit cuivre brûlé, qui donne au verre une merveilleuse couleur. Ils savaient donner à ce dernier la teinte de l'aigue-marine avec la *Ramina di tre cotte* ou cuivre de trois cuites; la couleur de l'émeraude, en y ajoutant du safran de Mars ; le rendre opaque et semblable à la turquoise en y mêlant du sel marin; le revêtir d'une pourpre intense, qu'ils nommaient *Rosso in corpo*, avec l'étain et la limaille d'acier calcinés, des battitures de fer et de l'*aes ustum*, le faire pareil au marbre, en travaillant la fritte de cristal avant que le verre soit purifié; le teindre en noir avec du saffre et du manganèse; lui donner la blancheur du lait avec la chaux de plomb et d'étain; enfin le faire pareil à l'améthyste, à l'héliotrope, au saphir, au rubis balais, à l'escarboucle, au grenat, à l'opale, à la topaze et autres pierreries de teinture admirable, sans oublier la splendeur de l'or. Eux seuls avaient ces curieuses pratiques à l'aide desquelles ils obtenaient par l'étirage des baguettes diversement colorées, ces effets variés des verres filigranés de toutes nuances et de toutes formes. Il eût fallu pour atteindre les Vénitiens dans cet art où ils excellèrent, avoir de ces ouvriers habiles que plusieurs générations peuvent seules former, recueillant les traditions des aïeux, les augmentant des résultats d'expériences continuelles et d'une pratique incessante; il eût fallu, par-dessus tout, l'encoura-

gement venu d'en haut, vraie pluie fécondante sur les moissons d'en bas.

Notre France, aussi, a excellé dans cet art du verrier appliqué aux fenêtres des églises où l'agencement des précieux vitraux fait de leurs verrières des trésors de bon goût et de magnificence. C'était surtout sa spécialité et son excellence au treizième siècle, alors que la Grèce semblait avoir le monopole de l'emploi et du mélange heureux des diverses couleurs ; la Toscane, de la niellure et des incrustations ; l'Arabie, des ouvrages exécutés à l'aide de la malléabilité, de la fusion et de la ciselure des métaux ; la glorieuse Italie, de l'application de l'or ou de l'argent à la décoration des différentes espèces de vases et du travail des pierres et de l'ivoire ; l'industrieuse Allemagne, des travaux subtils et délicats en or, en argent, en cuivre, en bois ou en pierre.

Il semble que le roi Henri II se soit souvenu de cette aptitude ancienne des Français à travailler le verre quand il fonda l'établissement de Saint-Germain en Laye, destiné à rivaliser avec ceux de Murano. Il y établit l'Italien Thestio Mutio, qui fit prospérer cette verrerie française, dont quelques produits égalèrent ceux de Venise, mais qui ne tarda pas à décliner par la faute de nos méchantes guerres civiles de la fin du seizième siècle. Partout, avec des causes fertilisantes, peut naître un art, peut se développer une industrie et jeter, en tous sens, le fructifère appareil de rameaux vivaces, tandis que, par la négligence, tout s'anéantit, tout s'éteint dans une triste stérilité. C'est ce qui est arrivé, hélas ! à Murano, où, grâce à Dieu, on peut entrevoir de nos jours une renaissance à laquelle on ne saurait trop applaudir. Mais, depuis longtemps, les secrets de la verrerie courent le monde. On ne put si bien faire que l'Allemagne n'attirât des ouvriers vénitiens, et, encore que quelques-uns payassent de la vie ce que le conseil des Dix regardait comme une trahison, les procédés furent divulgués en Bohême. Là, naquit un art renouvelé qui, profitant des progrès scientifiques, fut supérieur, sans doute, par le résultat matériel. Les Muranéziens se contentaient des recettes chimiques dues à l'empirisme des alchimistes souffleurs. Ces moyens suffisaient aux Vénitiens. La fi-

nesse de leur goût léger, délicat, leur esprit subtil, l'influence de leurs admirables artistes, et d'une aristocratie raffinée et magnifique leur donnèrent, sur les honnêtes et calmes ouvriers de Bohême, une éclatante supériorité d'invention. Aussi leurs œuvres demeureront-elles l'ornement des collections de haut parage.

IV

Tous les alchimistes se sont proposé un double but, vaincre la mort et la misère. La panacée universelle, curative de tous les maux physiques, la pierre philosophale, source des richesses infinies, tels sont les deux objectifs qu'ils ont toujours eus devant les yeux, et qu'au prix des plus assidus labeurs, des sacrifices sans nombre, des déceptions incessantes, ces infatigables chercheurs ont poursuivis, sans repos ni trêve, dans leurs officines enfumées.

On sait de quelles recettes nombreuses ces chimériques essais ont doté la science. En vain tous les métaux souffrant la fusion, pour parler le style hermétique, ont perdu la vie par la tyrannie du feu, jamais la production de l'*or mort*, cette prétendue base de l'œuvre, n'a laissé voir naître le *Soleil*, le *Phœbus*, l'*or vif*, grain fixe, principe de fixité, âme du Mercure des sages, matière de la *Pierre*, l'humide radical des métaux, portion la plus digérée de la vapeur onctueuse et minérale qui les forme. Vainement ils ont fait *mourir le vivant*, c'est-à-dire dissoudre, putréfier, volatiliser le fixe, ils n'ont pu fixer le volatil ni *ressusciter le mort*. Mais ils ont enfanté une Déesse, la chimie, dont l'essor progressif et infini, sans doute, déroulera aux yeux des hommes les secrets de la matière.

Assurément, quand les vieux souffleurs obtinrent les vitrifications colorées, par les *cendres* minérales, de leurs diverses *eaux* refroidies, ils crurent avoir trouvé les pierres précieuses et durent crier des *eurêka*. Leur magistère au rouge parfait était du rubis, leur pierre éthésienne, matière de l'œuvre parvenue à la couleur safranée, était de la topaze, leur eau mercurielle du saphir. Dans leur imagi-

nation c'était déjà de la richesse et c'était aussi de la santé. On sait les curieuses vertus dont nos anciens croyaient douées les pierres précieuses. Pour eux, ces productions des alambics et des cornues n'étaient point des corps artificiels et *morts*, c'était bien des corps vivants. En elles devaient se trouver les propriétés excellentes dont étaient pourvues les pierreries en grand nombre, ainsi que récitaient quantité d'hommes doctes et autorisés, tels qu'Aristote, Pline, saint Isidore, Sérapion, Albertus et autres. Il n'y a pas trois cents ans que des pierres précieuses reposaient encore au fond des bocaux des apothicaires, et il n'était alors si humble barbier qui n'estimât :

Premièrement : que les hyacinthes préservent du tonnerre, de la peste et de l'insomnie; de plus, qu'elles rendent le cœur léger et joyeux, comme l'apprend à qui veut le grand Albert.

Deuxièmement : que le diamant fortifie le courage, disperse les fantômes, et rend apte à percer toute armure l'épée dont la pointe a été frottée de sa poudre.

Troisièmement : que la turquoise, dans les chutes de cheval, en supporte tout le poids et se brise en mille pièces, sauvant ainsi le cavalier.

Quatrièmement : que l'escarboucle donne allégresse, dissipe l'air pestilentiel et rend chaste.

Cinquièmement : que la chrysolithe ou topaze mise sous la langue des fiévreux, apaise leur soif, et portée sur la chair nue, réprime la paillardise et la frénésie.

Sixièmement : que le saphir pris en boisson, guérit l'humeur mélancolique, la morsure des scorpions et, selon Albert le Grand, l'anthrax, par le seul attouchement, comme font le roi de France et l'aîné de la maison d'Aumont en Bourgogne, pour les écrouelles.

Septièmement : que l'émeraude incite à pudicité, chasse les mauvais esprits, et se brise dans les ébats amoureux.

J'en passe, ne sachant tout dire. J'ajouterai, cependant, si nous voulons bien ne pas nous en tenir à ce nombre sept pythagorique et divin, que l'améthyste préserve de l'ivresse quand on la porte sur le nombril.

Foi de piéton! de tout cela je n'ai pas fait l'expérience, n'ayant tant de pierreries dans mes coffres. Je ne sais non plus si leur parfaite imitation, les cristaux colorés, détiennent quelque peu de leurs vertus, ayant eu, grâce à Dieu, peu de ces maux à guérir et de ces inconvénients à combattre; mais je sais bien, et je m'en félicite, que les magistères des alchimistes nous ont produit la plus étincelante palette de couleurs inaltérables, dont les bons émailleurs, tant des bords du Rhin que de Limoges, ont fait leur profit, ainsi que nous entendons qu'il en soit pour nous mêmes, si la bonne Vénus *vitripraxes* nous octroie d'enserrer dans nos œuvres une étincelle de beauté.

V

our quelques érudits, Cologne est le premier endroit où se serait développé, en Occident, le noble art de l'émail. Il y aurait été apporté par des Grecs de la suite de l'impératrice Théophanie. C'est faire un peu bon marché de notre grand saint Éloi, de son maître Abbon et de son élève saint Théau. C'est méconnaître la renommée dont les Gaulois étaient déjà en possession dès le troisième siècle de notre ère. Selon nous, c'est à Limoges que revient l'honneur d'avoir inauguré l'émaillerie dans le monde occidental. Les Vénitiens, avant les Grecs de Théophanie, y transplantèrent ce style byzantin si caractérisé qui s'adapta bien facilement à un art dont la pratique ne fut jamais totalement délaissée par les Celtes d'Aquitaine, nos bons aïeux.

Sans doute, à une antiquité très-reculée, des navigateurs phéniciens apportèrent des menus objets en cloisonné de l'extrême Orient, en échange des métaux utiles de la Bretagne et des Gaules.

J'aime à voir, en ce fait, l'origine de l'émaillerie dans notre vieille patrie ; aussi bien, en remontant le courant d'un art, faut-il se convaincre qu'on ne retrouve sa source qu'aux pays du soleil. L'*Opus de Limogia*, on l'a dit cent fois, est célèbre depuis nombre de siècles, et désignait jadis, non-seulement les produits de l'endroit, mais toute espèce de travaux en émail, quelle qu'en fût d'ailleurs l'origine. A Limoges, c'est l'héritage direct, la tradition gallo-romaine non interrompue de l'émaillerie champ-levée, tandis que les émaux byzantins détiennent le procédé du cloisonné de l'extrême Orient d'où semble provenir la méthode des émaux rhénans.

VI

ur la rivière de Vienne se trouve la ville épiscopale, prévôté et vicomté de Limoges. Mi-parti Auvergne et Gascogne, le Limousin est un très-bon pays. Ses habitants sont demeurés ce qu'ils étaient jadis, grands mangeurs de pain et gens de bonne foi. Lemovix, héros issu de la race des géants, fonda, dit-on, leur antique cité, vers le temps que Gédéon était juge des Hébreux. Là, vivait une population sobre et laborieuse. Les femmes y avaient la pudicité et la charité en singulière recommandation. « Pas de fainéants, tous travaillent, » dit un vieux géographe. En effet, si ce n'est à l'entrée d'un vicomte-roi, à la naissance d'un dauphin, ou bien aux fêtes carillonnées, d'habitude on n'y chômait guère. Mais alors, il fallait voir les beaux cortèges précédés et suivis des milices bourgeoises, marchant cinq à cinq, en bel ordre et forme de bons soldats, avec fifres et tambourins, portant le toquet de velours cramoisi, les grègues d'écarlate, le pourpoint de satin blanc, les bas de soie,

venir quérir le prince à la maison du Breuil, pour le conduire à la maison de ville, sous un dais magnifique, entendre les harangues, pendant que le canon grondait sur la plate-forme des Arènes. Et quand naissait un petit futur vicomte de Limoges, il fallait voir trente mille habitants suivre la châsse de monsieur Saint Martial, précédée des consuls en robes de velours tanné, cannelé, en sayes de satin noir, le chaperon de damas rouge cramoisi, avec leurs massiers à la masse d'argent et les six gagiers portant bâtons, en robes mi-parties vertes et rouges. On défilait par la rue du Clocher, par Ferrerie, par les rues Crouchador et Manigne tendues de riches parements; on passait aux Bancs où les milices tiraient force arquebusades et escopetteries, puis on allait rendre grâces et merci à Dieu, pour après, dans la soirée, allumer feux de joie et danser de verte façon.

A *San-Marçau-Debro Treil*, à *San-Marçau-Baro-Treil*, c'est-à-dire à la Saint-Martial ouvre pressoir, à la Saint-Martial ferme pressoir, c'étaient encore de grandes processions, ainsi qu'à la foire Sainte-Marchande qui se tenait rue des Taules et contre l'église; mais, c'était surtout au saint jour de Pâques qu'on promenait en grand apparat, avec le sabre de saint Domnolet, défenseur de la cité, les nombreuses châsses d'orfévrerie émaillée dont la magnifique industrie était la gloire de Limoges.

Dans un temps de foi vive, on comprend qu'un art décoratif et précieux dut être exclusivement consacré à l'ornementation des objets sacrés. Un in-folio ne suffirait pas au catalogue des produits de l'émaillerie limousine, depuis l'époque des premiers abbés de Saint-Martial et de Saint-Martin-lez-Limoges, jusqu'à la Renaissance. Ce qui fut fait de châsses grandes et petites, de tables d'autels, de reliquaires, pyxides et custodes, d'encensoirs, navettes, ciboires et ostensoirs, de crosses épiscopales ou abbatiales, d'agrafes de chapes, de patènes, de calices, d'ex-voto, de plats de missels et d'évangéliaires, c'est véritablement incalculable. Pendant des siècles, le programme de la production ne fut pas changé. Le style byzantin, pesant et immuable, imprégna d'un caractère uniforme tout ce qui passa dans les fours de Limoges. Les émaux, opaques ordinairement, y affectent l'aspect de la mosaïque, et conser-

vent un caractère d'immobilité très-congruent avec l'ornementation des objets sacrés d'une religion immobilisée.

L'émail suit pas à pas le mouvement artistique général. Hiératique, affectant le mépris, l'horreur même du corps humain, il ne le représente, tout d'abord, qu'émiacé, défiguré par la maigreur, et proteste, concurremment avec les autres arts du dessin, contre l'abomination de la chair. Son caractère se fixe bientôt, et son adaptation aux objets du culte suscite une école d'ornementation particulière, dont le mouvement ascendant est interrompu par les guerres des successeurs de Charlemagne. Après cette sombre nuit, surgit une école nouvelle qui, se développant à mesure que les arts plastiques accusent un progrès plus marqué, s'épanouit avec cette renaissance toute française des règnes de saint Louis et de Philippe le Bel, que la guerre de cent Ans vient faucher si malencontreusement. Mais, enfin, voici le grand renouveau, la grande gestation. Tous les dieux de l'Olympe redescendent ressuscités sur la terre. Chaque arbre reprend sa Dryade, chaque fleuve retrouve ses Nymphes, chaque rivage a ses Néréides. Les antiques philosophies sont agitées comme des bannières victorieuses par les valeureux érudits. L'anthropomorphisme ressaisit son empire. La glorieuse Italie suscite un nouveau culte de la beauté, ses grands artistes éblouissent le monde.

Les émailleurs de Limoges comprennent que leur art doit être une des manifestations de l'art de peindre et cesser d'être uniquement une fonction, un auxiliaire, un accessoire de l'orfèvrerie. Le métal ne sera plus qu'un excipient, et pour préparer cette heureuse transformation, Nardon Pénicaud transporte sur le cuivre les procédés du peintre verrier. Bientôt l'émail a un maître, Léonard Limosin. C'est un maître en effet. Il était peintre, il connaissait les lois de la forme et savait les secrets artifices avec lesquels on l'évoque sur une surface plane. Comme tous les artistes de valeur, il était doublé d'un habile ouvrier. Car c'est une vérité incontestable que, sans la double action combinée de l'intellect et de la main, il n'y a pas d'expression plastique réussie.

On ne sait presque rien sur ce vaillant émailleur, malgré les recherches d'écrivains spéciaux. Dans de nombreux articles, ils ont

fait l'historique de l'art de l'émail, ce qui nous dispense de nous y appesantir; nous nous contenterons d'adresser le lecteur curieux de s'instruire sur les vicissitudes de cet art, sur ses différents caractères et les signes particuliers qui les font distinguer, aux auteurs qui en ont écrit.

Vive notre grand roi François! vive ce spirituel et vaillant prince dont le nez tenait tant de place sur la monnaie à son effigie :

Occupat immenso qui tota numismata naso,

comme dit Louis Alleaume, lieutenant-général d'Orléans, dans son poëme de l'*Obscura claritas*. C'est l'honneur de ce prince d'avoir été jugé digne, dans son extrême jeunesse, par le savant et délicat Balthasar Castiglione, de rendre la France aussi courtoise et apte aux arts de la paix que l'Italie. Il releva la manufacture des émaux de Limoges. Léonard fut fait peintre du roi et eut le titre ambitionné et difficile à acquérir de son valet de chambre, ce qui lui donnait le droit de séjourner à la Cour.

Qui nous empêche de reconstituer, par l'imagination et par la faculté d'induction, l'intérieur de ce bon maître, et de le surprendre au travail. Voici son humble et vieille maison, décorée d'un blason nouveau. Sur un cartouche brille au soleil un écu de sinople chevronné d'argent, chargé en tête de deux taus et en pointe d'un lis au naturel de même. Entrons dans ce logis où règnent les grandes vertus qui firent si supérieure la classe moyenne, l'amour du travail et l'honnêteté. Pénétrons dans le laboratoire pour assister aux opérations du maître et saisir les secrets dont il est jaloux, comme on l'était alors. Nous y sommes. Cela, par l'induction. C'est un don précieux fait à l'homme, en dehors de la simple perception des faits, de posséder l'observation, mais, sans la faculté d'induction, l'observation serait stérile. Les faits observés demeureraient isolés, sans lien entre eux, ne procédant pas les uns des autres, et nous ne pourrions non-seulement pas amener les lois naturelles à leurs dernières conséquences, mais il nous serait interdit de remonter à ces lois mêmes et de les spécifier. Grâce à cette faculté, il nous est donné de concevoir des idées et de dépasser les faits observés.

VII

n entrant, ce qui frappe tout d'abord nos regards, ce sont les fours allumés. Ils sont appuyés aux parois, divers de mesure, selon l'œuvre, construits en briques non cuites cimentées avec de la terre. Tous, ils ont les divisions essentielles, le cendrier, le foyer ou laboratoire, la coupole et la cheminée. Ils sont munis d'une cassette en terre, ouverte par le devant, sorte de moufle mobile où l'on place le travail à cuire, afin qu'il soit bien entouré de combustible, dessous, dessus et par côtés. Un de ces fours sert aux fontes. Là, dans un récipient également en terre et situé au-dessus du foyer, un jeune gars jette une livre d'étain et quatre ou cinq livres de plomb. Étain de Flandre, plomb d'Allemagne, c'est un proverbe qu'on connaît. Le feu s'allume de bon bois sec et s'entretient de charbon; le métal ne tarde guère de fondre. Un oxyde, autrefois on disait une *cendre*, se forme à la surface, semblable à une pellicule. L'ouvrier l'écrase avec un ringard, l'enlève et le recueille. C'est l'accord de l'étain, nous disons, de nos jours, un stannate de plomb. C'est la matière de la couleur blanche. Il ne reste qu'à l'incorporer au fondant ou cristal incolore, ce qu'on obtient dans le four au fond d'un creuset dûment chauffé.

Cependant, un autre apprenti pile du fondant, ce que les potiers italiens nomment le *marzacotto*, ce que les nôtres appellent *marticuite*. C'est du cristal, humeur minérale confite au froid. Il est composé de cendres du Levant : les Vénitiens l'expédient sous forme de Roquette ou *Rochetta*, quelquefois même sous forme de fritte; mais le fondeur en refait le dosage pour l'avoir dans les proportions voulues de sel, de cendre et de sable, y ajoutant l'appoint

nécessaire de bon borax d'Alexandrie qui lui communique une vertu de fusion au degré requis par l'art. On le réduit en poudre, on le lave, on le fond en beau cristal. Alors un compagnon expert en compose les couleurs variées en y incorporant des cendres fixes qui sont, sous un vieux nom, des oxydes métalliques. Il sait les doses, il les tient du maître, qui les tient de l'expérience, et qui lui confie ces substances acquises à grand prix et soigneusement serrées dans des bocaux. C'est, pour le bleu, du bon safre de Venise; pour le vert marin, du ferret d'Espagne ou cuivre de trois cuites; pour le vert, du *crocus Martis* ou safran de Mars; pour le violet, de la manganèse; pour le jaune, de la cendre d'antimoine, nitre et limaille de fer, ou bien de l'argent ou *lune cornée*, nous dirions chlorure d'argent. Pour le rouge, c'est du cuivre calciné et de la limaille de fer qui se change au feu en safran de Mars, dont le nom moderne, moins pittoresque, est sesquioxyde de fer.

Dans un autre coin, sur le tas d'acier, avec la marteline, un gaillard d'Auvergne, sans doute, bat vigoureusement du bon cuivre d'Allemagne qu'il emboutit adroitement, soit qu'il fasse des plaques menues ou grandes, pour portraits, enseignes ou tableaux, soit qu'il façonne des aiguières, des bassins ou des coupes, à l'usage des princes ou, tout au moins, de la haute noblesse. Bien nettoyés, bien recrouis, ces objets passent dans une autre main qui les couvre d'une poudre d'émail saturée d'eau, généralement d'un beau noir brun par l'effet de rouges, de bleus et de violets amalgamés. Ce nouveau compagnon les sèche, les passe au feu, les polit au grès, les recuit, les passe à la ponce et les livre au maître. Sa bonne femme qui veille au grain, dispense les beaux paillons d'or et d'argent qu'elle tient fermés dans un coffre, sous une des clefs de son trousseau. Ils sont battus bien minces. Des doigts agiles et délicats les vont découper en menues parties d'après les modèles que donne le maître, afin que, mis en place sur son œuvre, il les recouvre d'émaux translucides qui chatoyeront à la lumière comme s'ils gardaient prisonnier sous leur cristal quelque joyeux rayon de soleil. Lui-même, lui surtout, il travaille dans son étude, séparé de la pièce aux fours où l'on broie l'émail, où on le lave, où on l'é-

tend, où on passe continuellement au feu. De temps en temps, de ses propres mains, après quelque signe de croix solennel il enfournera le résultat de son labeur. Seul, respecté dans sa retraite, où nul n'oserait le venir troubler, il fait les calques des travaux entrepris. Ce sont quelquefois des œuvres originales, mais souvent des traductions d'après des dessins du Vinci, de Primatice, du Rosso, d'après des ornements de Polidoro de Caravaggio, d'après des estampes de Marc-Antoine, d'après des copies du divin Sanzio et de ses élèves Jules Romain, le Fattore, Pierino del Vaga, Pellegrino da Modena. Souvent ce sont des portraits de ses rois, François Ier et Henri II, ou de la bonne reine Claude avec son béguin, ou de Mme Éléonore, ou de la duchesse de Valentinois, d'après Jean Perréal et Jean Clouet son confrère. Ce sont enfin cent types protoplastiques dont il s'inspire ou qu'il traduit. Il reporte avec un poncis ces calques sur ses surfaces émaillées en noir ou en bleu sombre. Il applique les paillons et les peint pour leur communiquer un modelé que l'émail translucide ne cachera pas. Il revient les passer au feu, il retourne à sa table modeler ses grisailles à la pointe, avec du beau blanc laiteux délayé dans de l'essence d'aspic. Il vient les recuire, il va les remodeler, il revient encore, tandis que quelque jeune écolier lui broie, lui lave, lui sert proprement, dans de petites capsules, les différents émaux bien humectés dont il veut colorer sa préparation faite en blanc et dûment figée par le feu. Je le vois les étaler à la spatule, comme il a fait pour les paillons. Je le vois, une fois qu'il les a glacés dans le four, travailler à ses carnations, les cuire, les peindre légèrement avec du rouge, fixer au feu cette teinte, puis border de fins linéaments d'or ses vêtements, ses architectures, modeler de même ses paysages et mille petites parties qui se font par ce procédé, puis, remettant son ouvrage dans le foyer, le retirer enfin éclatant de beauté, tandis que toute la maisonnée penchée émue sur l'œuvre triomphante se relève en poussant un soupir de satisfaction et d'allégeance, car on risque gros dans la fournaise, remercie Dieu dévotement et félicite le bon maître.

Tout cela n'est pas l'affaire d'un seul jour, et toute la semaine

c'est ainsi. Le travail semble la divinité du logis. Petits et grands, tous s'y livrent, mais cela n'exclut pas la joie, les bons devis, les gais propos. Jamais Gaulois ne sut se taire : s'il ne parle, c'est qu'il chante. Et nous allons entendre quelque vieux refrain du Limousin, cette antique chanson, peut-être :

> Fialo, fialo toun couteu
> Per coupas lou cò d'Isobeu.

« Affile, affile ton couteau, pour couper le cou d'Isabeau. » Car ceux de Limoges se souviennent des Anglais repoussés par leur courage, et ils n'ont pas pardonné à la méchante Isabelle de Bavière sa connivence avec l'ennemi, ses coupables intrigues et ses complots.

Que de belles œuvres sortirent des mains de notre Léonard! Il ne fut pas dépassé, rarement atteint, et le vieux cosmographe André Thevet parla d'or, quand il le proclama « le plus excellent ouvrier du monde ».

Bien nous prend toutefois, d'aller ainsi chez des ombres; sans cela nous serions bien battus! Car chacun a des secrets dont il est jaloux à merveille. Nous pourrions toutefois visiter ainsi les autres maîtres, les Pénicaud, les Courteis, mais à quoi bon? Nous sortons de chez le parangon des habiles, et d'ailleurs il est grand temps d'aller dans le duché d'Urbin où se font les beaux vases de terre.

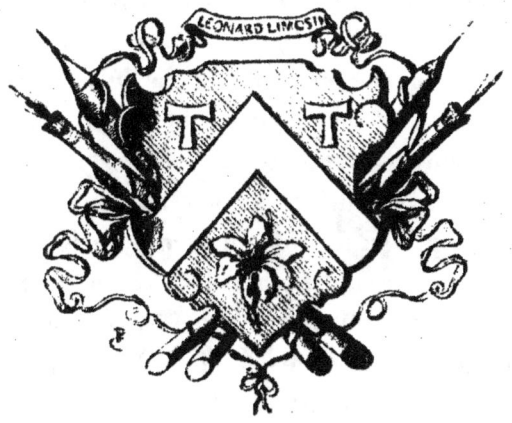

VIII

raisemblablement, en appelant *majolique* cette terre émaillée et peinte que l'Italie a travaillée avec tant d'amour, c'est comme si l'on disait : œuvre de Majorque.

On peut donc présumer que cet art vient des Sarrazins. Quand les Pisans, vainqueurs des pirates de Majorque, eurent défait le roi Nazaredek et pris sa ville, en 1115, ils rapportèrent, comme trophées de leur victoire, de grands ouvrages de terre fabriqués dans cette île. C'étaient de larges terrines vertes et jaunes, dont ils ornèrent la façade de leurs églises. Les nombreuses colonies de Maures, refoulés de l'Espagne, et reçus dans la Pouille et dans l'État romain, durent propager cette industrie de la majolique, influencée, sans doute, par les belles terres émaillées de la Perse. Vers 1300, à peu près, naît la demi-majolique. Elle consistait à couvrir les vases d'une légère couche de terre blanche qu'on trouve surtout au territoire de Sienne, et, en y appliquant des couleurs de verriers qui, une fois séchées, étaient aussitôt vernies par une couverte plombifère, on obtenait, en cuisant le tout au four, des résultats déjà satisfaisants. Jusqu'à la fin du quinzième siècle, c'est le procédé employé, lorsque le grand Luca della Robbia, ce père putatif de la majolique fine, sut, dit-on, le premier introduire dans la marticuite ou fondant, l'étain et le plomb réduits en chaux, et la transformer ainsi en un émail opaque et blanc. Toutefois les critiques modernes prétendent que l'illustre artiste ne fit que s'approprier un procédé employé à Gaffagiolo, petit bourg de Toscane où, si j'ai bonne mémoire, le magnifique Laurent de Médicis avait une villa

dans laquelle, concurremment avec celle de Carreggi, il donnait des fêtes intellectuelles aux platoniciens ses bons amis.

La majolique fine était trouvée. Bientôt l'Italie tout entière fut couverte de fabriques où des *vasaji* habiles façonnaient, décoraient et cuisaient d'innombrables productions plus ou moins précieuses, selon qu'elles sortaient de centres plus ou moins célèbres, et de mains plus ou moins savantes.

Il faudrait dénombrer presque toutes les villes de la Péninsule, pour énumérer les endroits où se pratiquait ce bel art. Gaffagiolo, Pisa, Sienna, Ascanio, Monte-Lupo, Faenza, Bologna, Ravenna, Rimini, Venezia, Forli, Imola, Urbino, Pesaro, Castel-Durante, Gubbio, Città-Castellana, Gualdo, Ferrara, Deruta, Fabriano, Foligno, Ancona, Trevisi, Padova, Verona, Candiana, Genova, Savona, Torino, Napoli, Castelli, et jusqu'en Sicile, Galata-Girone.

Mais que fais-je? Vais-je pas déduire par le menu l'histoire de la majolique? MM. Barbet de Jouy, Alfred Darcel, Albert Jacquemart, entre autres, l'ont fait de reste. Ce dernier a publié dans la bibliothèque des Merveilles, un charmant livre, *les Merveilles de la Céramique*, qui est lui-même une merveille, tant pour la science de l'auteur, la clarté de ses déductions, la justesse de ses vues, que par les dessins exquis dont la main prodigieusement habile de son fils, mon ami Jules Jacquemart, a éclairé le texte paternel. Je renvoie donc mon lecteur à ces érudits et à maint autre que je n'ai pas cité. Ils lui diront tout ce qu'on sait sur Luca di Simone della Robbia, sur son neveu, sur ses fils, sur Agostino di Antonio de Duccio, sur Pietro Paolo di Agapito de Sassoferrato. Ils lui chanteront la gloire de maestro Giorgio Andreoli, de maestro Cenzio, du grand Francesco Xanto Avelli de Rovigo. Ils lui désigneront le caractère des œuvres d'Orazio et de Flaminio Fontana, de Baldassare Manara, de Sebastiano Marforio, de Francesco Durantini, de Girolamo Lanfranco della Gabbicce, du Pirota, de Pietro-Paolo Stanghi de Faenza, que sais-je encore, de Camillo, de Battista et de Giulio d'Urbino, de Giacomo Lanfranco de Pesaro, de Buontalenti, de l'enfant Patanazzi. Ils le tiendront au courant de ce qu'ont découvert de plus récent sur ces fameux *majolicari*, en

fouillant les archives des municipalités, les érudits italiens, et notamment M. le marquis Giuseppe Campori. Je me contenterai, quant à moi, de le promener très-doucement par le duché d'Urbin, et de l'amuser en le faisant assister à la confection de quelque beau plat, où les procédés en vigueur seront appliqués sous ses yeux. Le duché d'Urbin mesure environ soixante milles italiens en longueur, et trente et quelques en largeur. C'était un petit État fort peuplé. Urbino, qui en est la ville métropolitaine, est situé sur une haute montagne, non loin de la rivière de la Foglia ou Isauro. On y admire le grand palais bâti par le sage Frédéric de la Rovere, ainsi que la riche librairie toute pleine de livres rares qu'il y mit à grands frais, après les avoir fait magnifiquement relier et décorer de riches arabesques en or et en argent.

Sur l'Adriatique est le petit port fortifié de Pesaro; c'était la demeure d'hiver des ducs d'Urbin. Dans l'intérieur des terres se trouve Castel-Durante, à huit milles environ d'Urbino. On y voyait un des palais préférés des ducs, avec une bibliothèque estimée à vingt-cinq mille écus d'or, et un grand parc tout empli de bêtes curieuses et gentilles. Signalons encore Gubbio ou Eugubio, sis sur la petite rivière de Camigniano, affluent de la Saonda, qui se jette elle-même dans le Tibre, et Candiana, petite bourgade sur la rivière du même nom. Quant aux autres villes, Sinigaglia, San-Leo, Pergola, Fossombrone, etc., elles ne sont pour nous d'aucun intérêt, n'étant pas des endroits où se travaillait la majolique.

Nous pourrions, quittant l'État d'Urbin, aller dans la comté de Cita di Castello qui est au pape, dans le duché de Ferrare, à Ferrare même où étaient les fours d'Alphonse Ier, contre son propre palais, à la villa de Schifanoia où son frère don Sigismond d'Este se récréait au noble métier de l'émailleur sur terre, par toute l'Italie enfin. Mais, depuis les Sforceschi et surtout les Feltreschi leurs successeurs, les encouragements et les récompenses accordés aux *vasaji*, tant par les princes que par les municipalités, ont fait de l'État d'Urbin et de Castel-Durante en particulier, le paradis des *majolicari*, par-dessus même Faenza qui a eu cet honneur de donner son nom à la généralité des produits en argile recouverts d'une glaçure en émail stannifère.

IX

astel-Durante, auquel le pape Urbain VIII n'avait pas encore alors ôté le nom qu'il doit à son fondateur Guilielmo Durando, doge de Chiereterre, pour le baptiser Urbania, est bâti sur le Metauro, fleuve qui le baigne de trois côtés.

A l'époque des grandes pluies, les torrents des Apennins grossissent le fleuve, troublent ses eaux et les font déborder. Lorsqu'elles rentrent dans leur lit, elles abandonnent un limon qu'on recueille précieusement. C'est l'argile que récoltent abondamment les fabriques des contrées métauriennes, plus heureuses en cela que celles de Ferrare, contraintes de faire venir leur terre de Faenza, sur des chariots. Dans bien des localités on recueille l'argile dans des fosses creusées parallèlement et reliées par un petit canal; on les laisse se remplir d'eau de pluie et quand cette eau est évaporée ou absorbée, on retire du fond de ces fosses une excellente argile humide.

Pour faire la faïence fine, cette terre recueillie se lave, se bat comme plâtre, se sèche, se tamise avec soin et s'emmagasine. L'art de la façonner au tour n'a guère changé; les anses et les appendices s'attachaient avec de la barbotine autrefois comme aujourd'hui.

On trouve dans le curieux traité de l'*Arte del vasajo* du cavalier Cypriano Piccolpasso, traité dont nous avons donné une traduction, il y a bientôt dix ans, quelques enseignements rimés qui laisseraient supposer que dans les ateliers, alors, il courait de petites théories en vers, méthode mnémotechnique à l'usage des ouvriers illettrés, et qu'on se serait bien donné de garde d'écrire, car on veillait sur ses

secrets pratiques avec jalousie; aussi Piccolpasso prend-il plus d'une précaution oratoire pour se faire pardonner de lever le voile qui recouvrait son industrie. Je donne ces rares fragments, tels que je les ai traduits, parce que je les tiens pour une curieuse note du passé.

Il s'agit de creuser les fosses :

> Tu creuseras à quatre pieds en file
> Les fosses où tu récoltes l'argile,
> Si que les eaux entrent en se troublant
> Par les caneaulx sans entraves coulant.

Ce n'est pas tout de récolter l'argile, il faut la préparer convenablement :

> Ains quand sera l'argile bien battue,
> Si molle est plus que ne doibt, on lla iecte
> Sur la muraille ou terre sèche et nette.

Et puis enfin on la passe :

> A ton planchier tu pends crible ou tamis,
> Sur quoi tes mains en la iectant ont mis
> L'argile, dont vont les parts plus subtiles,
> Emplir des potz rompus et poinct utiles,
> Où tu lairras la terre séicher tant
> Que le potier en soit très-plus content.

Plus loin, en décrivant la façon de tourner les vases, et de travailler la terre avec l'estèque, il donne encore ce fragment :

> Hors et dedans, que le diligent maistre
> Esguallement faese l'œubvre paraistre.
> Les menus tas de terre applanissant,
> Qu'à l'ordinaire, a la vase en haulsant.

Je regrette qu'il n'y en ait pas davantage.

Lorsque les objets de terre sont parfaitement tournés, modelés ou moulés, lorsqu'ils sont secs en suffisance, on les passe au feu dans des cassettes, cela dans des fours dont la construction est à peu près la même que présentement. Ces procédés, qui n'ont guère varié jusqu'à présent, étaient ceux des potiers de l'antiquité la plus reculée. Ce qui constitue un caractère bien particulier de la faïence d'Italie, c'est la décoration. Des *histoires*, voilà ce que cette race douée d'imagination trouve moyen de peindre avec un éclat de cou-

leur vraiment surprenant quand on considère les moyens restreints dont disposaient ces merveilleux ouvriers. Songez à la vivacité, à la disposition, à la variété de leurs riches colorations. Examinez ces bleus intenses, ces azurs, ces verts de gris, ces rouges sombres, ces tons pourprés, reluisants, chatoyants, aux reflets dorés, de toutes les nuances de l'arc-en-ciel. Voilà une tête de *Madonna Livia*, voici la *Genovese amorosa*, la *Milanese ornata*; cela date du règne des Sforceschi où l'on commença, dans les provinces métauriennes, à faire des figures sur les plats. Il y a encore une certaine sécheresse de traits, mais les vernis sont à perfection. Voyez encore ces *fruttiere* qui sont ces petits plats ornés de fruits en relief, rehaussés d'un ton jaune d'or, sur un fond blanc. Considérez ces têtes de saints et de princes, ces armoiries, ces ornements, comme ils sont tracés simplement, sans presque nulle ombre. Voilà ce qui caractérise cette demi-majolique des premiers temps. Mais son plus remarquable cachet, ce sont ces reflets métalliques qui la recouvrent d'une couleur nacrée.

Ce n'était guère qu'à Pesaro, à Gubbio, à Deruta, qu'on avait le secret de produire ces beaux *reverberi* qui semblent peints avec un or coloré broyé dans de la lumière, héritage des Maures d'Espagne, sans doute, qui le tenaient évidemment des Persans. Une spécification de la faïence de Pesaro, c'est ce rouge de rubis à reflets métalliques, qu'on ne commença à employer à Gubbio que dans les premières années du seizième siècle. Maestro Giorgio en est-il l'inventeur? Non, peut-être, mais il l'employa avec éclat et ce beau secret fut bien gardé, car il était absolument ignoré par toute l'Italie dès 1550.

Mais on était en possession, alors, d'un équilibre artistique parfait. Les maîtres sublimes du dessin avaient affirmé leurs grandes doctrines; les arts secondaires, qui ne se seraient pas attiré cette qualification inférieure, s'ils n'avaient été, presque toujours, autrefois comme à présent, des arts d'imitateurs et de copistes, ont emprunté aux divins artistes les motifs de décoration qui font de leurs œuvres d'adorables choses.

Nous l'avons dit, les princes italiens instruits, délicats, raffinés,

ont influencé ce mouvement, beaucoup plus qu'ils n'ont agi sur les grandes révolutions de l'art, résultat des transformations de l'esprit par une science nouvelle fille de l'antiquité ressuscitée, révolutions qu'ils ont subies et jamais provoquées. Mais, dans des branches secondaires concordant avec leur besoin d'un luxe journalier, ils ont veillé à ce que les grands principes fécondassent et anoblissent les objets d'art usuels.

C'est ainsi que le magnanime Alphonse d'Este demandait à Titien de veiller lui-même à la confection de vases destinés à sa pharmacie; vases qu'il avait commandés à une fabrique de la rue des *Virrieri* à Murano. C'est ainsi que Guid'Ubaldo II, successeur de Francesco-Maria et arrière-petit-fils du grand-duc Frédéric d'Urbin, avait imposé aux *vasaji* de ses manufactures les types de l'école romaine. Il déplorait que son grand-oncle n'eût pas su retenir le divin Sanzio. Il recherchait avec avidité le moindre carton, le moindre dessin, le moindre trait de ce maître des maîtres, pour les donner, les imposer même, comme modèles, aux *majolicari* qu'il encourageait.

Sa cour était d'une politesse extrême. Cela datait de son grand-oncle Guid'Ubaldo Ier. Ce pauvre prince qui, dès l'âge de vingt ans, fut tellement perdu de goutte qu'il en était tout perclus, ne trouvait que dans les préoccupations intellectuelles un soulagement à ses maux. La bonne duchesse, sa femme, très-haute et très-illustre princesse Élisabeth de Gonzague, imprimait ses belles façons à son entourage et faisait que chacun se conformait et se réglait aux gentilles mœurs d'une si vertueuse personne. Guid'Ubaldo II, leur petit-neveu, hérita de la curiosité d'esprit de son agnat. Sa cour était tellement inféodée à l'art qu'il patronnait, que les beaux et rares esprits dont elle était le rendez-vous, ne dédaignaient pas de concourir à son lustre, en le parant et en le secourant de leur érudition, recherchant, dictant eux-mêmes les sentences morales et les nobles devises, inventant les emblèmes, exhumant les belles confabulations antiques. Si bien, qu'en jouissant d'un merveilleux objet d'art, on pouvait encore se délecter aux créations poétiques les plus ingénieuses.

Sa jeune noblesse achetait ces beaux vases, ces beaux plats, ces belles coupes, tout couverts de trophées, d'arabesques, de feuillages,

de grotesques, de paysages et d'histoires. Les galants commandaient pour offrir à leurs maîtresses en gage d'amour et de fidélité, ces *coppe amatorie*, où s'inscrivait un nom doux et cher, ainsi que ces *ballate* que, pendant quelque basse danse ou quelque *ballo alla gagliarda*, entre les *riverenze*, les *continenzi*, les *passi-pontati*, les *passi*, les *seguiti*, les *doppi*, les *trabucchetti*, les *fioretti*, les *salti* et les *capriole*, ils présentaient, pleines de dragées, aux dames qu'ils avaient menées.

Le duc d'Urbin mangeait dans la belle vaisselle qu'il faisait exécuter. Le duc de Ferrare, ayant fait fondre son argenterie, avait le premier mangé dans de la terre. Ce prince, un des plus gentils esprits d'Italie, homme fort et prudent, très-savant, très-ingénieux, « *e severo, e terribile d'aspetto*, » fut un grand propulseur de l'art de terre. Il avait établi des fours aux portes mêmes de son palais. Là, cherchant tous les perfectionnements, expérimentant comme un simple artisan, il se délassait du fardeau des affaires publiques. C'est en agissant de la sorte qu'il retrouva ce blanc laiteux, dit improprement blanc faïençois, et auquel l'accord savant de l'étain avec le plomb, dans une juste et heureuse proportion, donnait un éclat et une douceur incomparables. C'est ce prince qui sut, par son industrie, perfectionner les canons de la tonnante artillerie : « *era maestro eccellentissimo di quest'arte* ». On sait, qu'au siége de Castel-Lignago, il n'y eut rempart qui pût résister à la pièce dite : *Il gran Diavolo*, fabriquée par le duc lui-même. Mais louons-le d'avoir cherché la gloire plus humaine de perfectionner les engins plaisants qui servent à festoyer et à banqueter dans les délectables repos et plaisirs folâtres de la paix.

Quant à Guid'Ubaldo II, il fut intelligemment secondé par Bartolomeo Genga, architecte célèbre et bon dessinateur. Son père est ce célèbre Girolamo Genga, architecte, peintre et sculpteur. Élève de Luca Signorelli, puis, pendant trois ans, du Pérugin, il fut un grand ami de Raphaël. Ce fut lui que Guid'Ubaldo Ier chargea, de concert avec Timoteo della Vite, de décorer des caparaçons de chevaux offerts au roi de France, et sur lesquels ils peignirent d'admirables animaux. Bartolomeo, son fils, acheva à Pesaro l'église

San Giovanni qu'il avait laissée inachevée, il agrandit les palais d'Urbino et de Pesaro, et construisit la petite église de San Pietro de Mondavio.

Guid'Ubaldo II était jaloux de conserver par devers lui son grand artiste; il refusa de le prêter aux Génois ainsi qu'au roi de Bohême, mais, pris d'une estime particulière pour le grand maître de Malte, le Français Clément de la Sangle, il consentit à le lui envoyer. Le Genga, reçu dans l'île avec des honneurs extraordinaires, avait à peine commencé ses travaux de fortications qu'il mourut d'une pleurésie. Ce fut lui, certainement, qui eut mission de réunir les peintres habiles chargés de décorer les majoliques ducales, sous la direction de Batista Franco artiste imbu des traditions raphaëlesques.

La présence du prince à Castel-Durante où, nous l'avons vu, il avait un de ses principaux palais, dut contribuer à donner aux fabriques de cette localité une très-vive impulsion. Cette ville était pleine de noblesse, cela se voit dans le grand atlas du *Théâtre du Monde*, de Jansson.

Guid'Ubaldo II offrait des majoliques aux têtes couronnées. On voit qu'un service fut expédié, en dix caisses, à Philippe II, roi des Espagnes; deux autres, contenus en seize caisses, furent envoyés au sérénissime duc de Bavière. Plus tard, notre roi Henri III eut un goût très-vif pour ces gracieux produits, ce dont nous devons le louer sans réserve; mais on sait que ce prince éloquent n'était pas un sot, malgré ses folies.

X

l nous reste à faire comprendre, maintenant, comment on exécutait ces belles peintures : nous le savons exactement. La terre, convenablement cuite au four, a besoin d'être recouverte d'un engobe stannifère. Cet engobe est tout simplement la combinaison d'un stannate de plomb avec le *Marzacotto*. C'est la marticuite des anciens potiers. Dans la traduction des livres de Hieronimus Cardanus, médecin milanais, intitulés *De la Subtilité et subtiles inventions*, ensemble les causes occultes et raisons d'icelles, par Richard Leblanc, en 1578, on lit : « La marticuite est composée de chaly, d'alun et d'arène, aussi de plomb ou d'estain reduict en chaux. Les pots de terre qui en sont frotez et mis dedans la fournaise, reçoivent la splendeur assemblement avec la solidité du vitre, et les pots ne boivent ou iettent hors l'humeur qu'ils contiennent. »

C'est donc tout simplement un cristal incolore qui, pilé et incorporé par le feu aux différents oxydes métalliques, donne les différentes couleurs vitrifiables qui servent à peindre, et avec le stannate de plomb, l'émail blanc sur lequel on peint.

La composition de cette marticuite varie dans les doses de ses éléments constituants, selon les qualités différentes des terres que l'on emploie. On trempe ces terres cuites dans le mélange ci-dessus décrit maintenu en suspension dans un baquet d'eau, par l'agitation qu'on lui imprime, et ces terres ainsi *engobées* sont immédiatement aptes à recevoir la peinture qui, exécutée sur l'émail cru, a un charme bien plus considérable.

L'habile ouvrier urbinate ou ferrarais a des pinceaux qu'il fait lui-

même en bons poils de chèvre récoltés sur le col et sur les flancs de l'animal, en bons poils d'âne pris uniquement dans la crinière. Il a décalqué son dessin sur l'engobe et possède toutes ses couleurs qu'il sait fabriquer parfaitement.

Et d'abord, c'est sa marticuite, composée généralement de vingt à trente parties de sable sur dix ou douze parties de lie de vin brûlée soigneusement loin de toute habitation, car l'odeur a cet inconvénient de faire avorter les femmes. Les Vénitiens lui substituent de la cendre du Levant qui leur arrive d'Alexandrie.

C'est son blanc à engobe et le joli secret du blanc à rehausser ou *bianchetto*. Il le produit par une juste proportion dans l'accord du plomb et de l'étain qui s'opère en vertu d'une « juste affinité que ces métaux ont entre eux, » comme dit le seigneur Vannuccio Beringuccio, Siennois, dans sa *Pyrotechnie*.

Il produit le vert en prenant de une à trois parties d'antimoine, dont la minière est à Sienne et à Massa, mais dont le meilleur vient de Venise où on le prépare; il le mélange avec de quatre à six parties de cuivre brûlé, avec de une à deux parties de plomb accordé d'étain, le tout cuit au fourneau.

Le jaune, en prenant une demi-partie, une partie et demie, deux parties de rouille de fer, surtout de celle qui se trouve sur les ancres de la marine, puis, une, deux ou cinq parties de plomb, une, deux ou trois parties d'antimoine. S'il veut que ce jaune soit clair, il supprime la rouille de fer et la remplace par de la lie de vin et du sel.

Le bleu, avec du safre foncé, de la lie et du sel, le bleu clair avec du safre clair. Le violet, avec du manganèse de Piémont. Il n'a pas de rouge. Cependant maestro Vergiliotto, dans sa boutique à Faenza, avait des peintures d'un rouge de cinabre; mais il était dû à un tour de main. C'était du bol d'Arménie broyé très-fin avec du vinaigre rouge et passé sur du jaune clair.

Notre *majolicaro* a des moulins pour broyer ces couleurs, il les passe encore à la molette sur un porphyre et les enferme dans des pots menus à sa portée, délayées dans de l'eau claire. Et puis il peint, trace des traits, pose ses ombres, modèle ses demi-teintes.

S'il décore des ouvrages courants et de peu de valeur, il entend que ce soit enlevé lestement et littéralement *par-dessus jambe*. Car tenant sa terre dans le creux de la main gauche, et la soutenant de son pied droit posé sur le genou gauche, il peint, de la main droite, avec dextérité. Mais s'il décore quelque objet précieux, c'est dans une boîte qu'il l'enferme, et il s'appuie commodément sur le dos d'une table solide, travaillant avec les plus grandes précautions.

Cependant, il sera surtout excellent qu'il connaisse les principaux mélanges des couleurs afin d'en obtenir des tons variés pour ce qu'il veut représenter.

Ainsi, pour peindre une aurore, les chairs mortes, les pierres et certains chemins éclairés, il prendra du jaune clair et du blanc léger ou *bianchetto*.

Pour figurer les bois, certaines routes enflammées et quelques pierres, il prendra de une à deux onces de jaune foncé et de deux à trois de blanc léger.

Pour faire le ciel, la mer, les fers et autres choses, il prendra une partie de safre et trois parties de blanc léger.

Pour faire les terres labourées, les voies, les antiquailles, ruines et rochers, il prendra un mélange de safre et de manganèse et il y mêlera du blanc léger.

Pour faire les prés verdoyants et quelques petits arbrisseaux éclairés du soleil, il emploiera une partie de jaune clair et deux de cuivre brûlé.

Pour faire les cheveux, deux onces de jaune clair et une once de jaune foncé.

Pour tirer ses traits, esquisser les histoires en faisant seulement les contours et les ombres, il prendra du safre noir et du jaune. S'il veut repousser en vigueur et parachever, il y ajoutera un peu de safre.

Puis il enfournera et allumera son four avec une poignée de paille, faisant un grand signe de croix, ce qui est dans l'ordre. Car sachez-le, Dieu gouverne la fortune, mais l'aventurière conduit l'art et l'on sait que les influences terrestres ou astrales peuvent aussi

bien opérer sur les vases que sur les hommes. Cependant il s'appliquera à bien conduire le feu dès le commencement jusqu'à la fin. C'est que le feu est le grand agent. Il faut l'accommoder de façon qu'on le puisse accroître progressivement pour en tirer les esprits matériaux, en le continuant de bon bois léger, tout bellement l'espace de douze heures, l'augmentant de quatre en quatre.

Au défournement était la récompense. Quelquefois, pour donner un lustre plus grand aux peintures, on les trempait dans une couverte qu'il ne faut pas confondre avec la marticuite, attendu qu'elle n'était composée que de plomb et de sable: c'était un simple oxyde rouge de plomb, qui fondait au feu de moufle et répandait un glacé brillant sur l'objet qu'on en avait enduit.

Tous ces procédés variaient un peu selon les différents centres de fabrication, mais c'était presque la même marche en tous lieux. Les caractères particuliers étaient différents, à coup sûr, cependant un grand air de famille se retrouve sur ces produits divers et laisse facilement reconnaître la majolique italienne.

Aujourd'hui nous avons des moyens meilleurs, d'excellents émaux, d'excellents fourneaux. Nous avons tout beaucoup mieux : tâchons, ô mes amis, de faire aussi bien s'il se peut.

oilà, sur les arts du feu au temps de nos pères, un très-petit discours. Nous pourrions dire quelques mots de l'orfèvrerie, de la fonte des bronzes et des belles pièces d'artillerie, mais ces travaux tiennent plus à l'industrie qu'à l'art proprement dit, dans le rôle qu'y joue le feu. L'art des vitraux, principalement, eût mérité un chapitre à part. Il en est de même de l'art de terre de notre grand Palissy, encore qu'il procède, d'après son aveu, de la majolique italienne; mais comme à chaque jour suffit sa tâche, nous nous réservons de combler ces lacunes dans un ouvrage où nous reprendrons, d'une façon plus étendue et plus complète, la partie ébauchée ou indiquée dans ce petit essai, s'il rencontre de par le monde l'accueil sympathique auquel il aspire.

IMPRIMERIE GÉNÉRALE DE CH. LAHURE
Rue de Fleurus, 9, à Paris

Imprimerie générale de Ch. Lahure, rue de Fleurus, 9, à Paris.

Texte détérioré — reliure défectueuse

NF Z 43-120-11

Contraste insuffisant
NF Z 43-120-14